창세기
출애굽기
레위기

성경 말씀으로
따라 쓰는

성경
캘리그라피

1

청목 김상돈 씀

청목캘리

머리말

세상에는 서로 다른 사람들이 서로 다른 생각을 가지고 '조화'라는 단어를 통해 아름다움을 만들어가고 있다.
글자도 마찬가지다. 캘리그라피라 하면 대부분의 사람은 단지 아름다운 글씨, 예쁜 글씨라고 이야기한다.
캘리그라피는 글자 한 자, 한 자의 아름다움이 아닌, 서로 다른 모습의 글자들이 모여 나름의 질서를 만들어내고 변화를 느끼게 하는 작업이다.

좋은 드라마 혹은 재밌는 드라마는 주인공을 비롯하여 각 각의 맡은 배역에서 최선을 다할 때 만들어진다. 주연과 조연, 주막집주모, 나그네, 그냥 지나가는 사람1,2,3 등등
이러한 서로 다른 배역들이 조화를 만들어갈 때 비로소 좋은 작품이 나오듯이 캘리그라피는 단순히 글자로서의 미적 표현에 머무는 것이 아닌 글 전체의 조화를 생각해야 한다는 것이다.
이번에 출간하는 『성경 말씀으로 따라 쓰는 캘리그라피』는 이러한 미적 기준을 통해 표현하려고 노력했다.

캘리그라피에는 다음과 같은 규칙이 있다.
첫째, 자연스러운 선의 움직임
둘째, 글자, 단어의 느낌 표현
셋째, 선의 강약과 거칠고 미끈하고 섬세하고 투박하고 강하고 약하고 등 글자의 변화
넷째, 글자 개별이 아닌 전체 덩어리 감을 표현

본 책을 따라 쓰다 보면 위의 4가지 규칙을 쉽게 이해하게 될 것이다.

캘리그라피의 세계는 무한하다. 앞으로도 다양한 방식으로 계속 발전되리라 본다.
캘리그라피를 쉽게 배우는 방법은 모방에서 출발한다. 많이 쓰다 보면 자기만의 색을 가진 개성 있는 캘리그라피를 쓸 수 있다.
그리고 가장 중요한 것은 좋아해야 한다.
그렇게 하나하나 따라 쓰고 좋아하다 보면 실력 있는 캘리그라퍼가 되리라 확신한다.
이 책을 통해 캘리그라피를 사랑하는 독자들이 더 멋진 캘리그라퍼가 되기를 진심으로 바란다.

마지막으로 『말씀으로 따라 쓰는 청목캘리그라피』 시리즈의 출간을 위해 물심양면 도움을 주신 푸른영토의 김왕기 대표와
또한, 나의 아내 박경희에게도 고마움을 전한다.

청목캘리그라피 연구실에서

멋진 캘리그라피를 쓰는 10가지 Tip

1. 종이(화선지나 창호지 종류)를 원하는 규격에 맞게 펼친다. (반드시 담요를 준비하여 그 위에 종이를 깔고 종이를 눌러주는 문진을 사용한다.)
2. 쓰고자 하는 문장이나 글자를 보고 글의 성격에 맞게 서체를 구상해본다. 가령, 겨울 글씨를 쓴다면 겨울 이미지에 맞게 춥고 거친 느낌 등을 표현 하도록 연습해본다.
3. 글자의 크기를 결정한다. 크게 써야 할 글자와 작게 써야 할 글자 등을 구분한다.
4. 글씨 연습은 대체로 크게 써서 연습한다. (연습 글씨는 너무 작으면 가독성이 떨어지므로 대략 가로세로 10센티 크기로 연습하는 것이 좋다.)
5. 캘리그라피는 글자 한 자, 한 자의 예쁜 모양보다는 전체적으로 조화를 만들어 내야 하므로 완성된 글의 전체 모양을 생각하고 글씨를 써야 한다.
6. 캘리그라피는 많은 연습을 통해서 얻어지므로 다양한 시도를 통해 글씨를 써보고 가장 맘에 드는 글의 모양을 선택하여 작품을 만들어가는 것이 중요하다.
7. 본 책에서 강조하는 캘리그라피의 방향은 전체적인 조형미를 만들어가며 글을 쓰는 것이므로 선의 느낌을 다양하게 표현하여 전체적으로 조화를 만들어내야 한다. 선의 느낌은 굵고 거친 느낌, 세밀하고 가는 느낌, 둥글둥글 부드러운 느낌, 단순하고 절제된 느낌, 화려하고 날리는 느낌, 어눌한 느낌 등이 있다.
8. 7번 Tip의 표현 하려면 선 연습을 많이 해야 한다. 붓은 개인적으로 차이가 있지만 보통 연필 굵기 정도가 사용하기에 무리가 없다. 붓의 길이는 약 2센티에서 3센티 사이이며, 너무 길면 의도하는 대로 쓰기가 어렵다. 선 연습은 처음엔 신문지에 쓰는 것이 좋다. 하나의 붓으로 가장 가는 선에서 가장 굵은 선을 쓰는 것이다. 보통 7~8단계의 선의 굵기가 조절된다면 조형적 아름다움을 가진 캘리그라피를 쓸 수 있다. (반드시 연습을 다 한 후엔 붓을 깨끗이 빨아서 말린 후 보관해야 수명이 오래간다.)
9. 글씨를 쓸 때 문장으로 보면 글자와 극자 사이가 너무 벌어지면 덩어리 감이 깨질 수 있다. 글자를 쓸 때 빈 공간을 최소화하여 전체적인 덩어리 감을 만들어야 조형적으로 아름다운 글자가 된다.
10. 캘리그라피는 정답이 없다. 내가 쓴 글씨가 많은 사람에게 좋은 평가를 받는다면 잘 쓰는 캘리그라퍼라고 보면 된다. 이 말은 각 개인의 개성을 잘 살려서 나만의 글씨를 만들어내야 한다는 것이다. 모방을 통해 나만의 캘리그라피 작품 만들기 위해선 앞서 언급된 Tip을 통해 연습하고 또 연습하는 것이 가장 빠른 지름길이다.

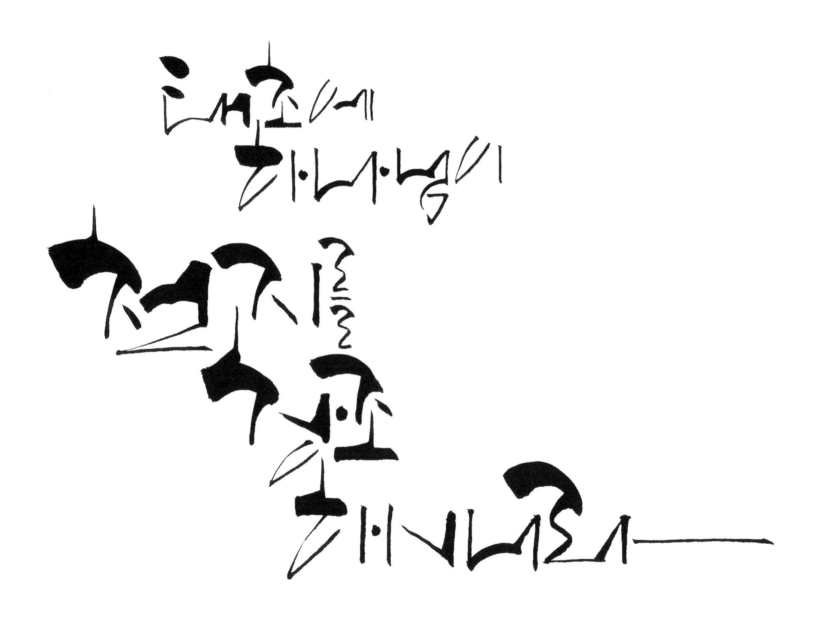

태초에 하나님이 천지를 창조하시니라

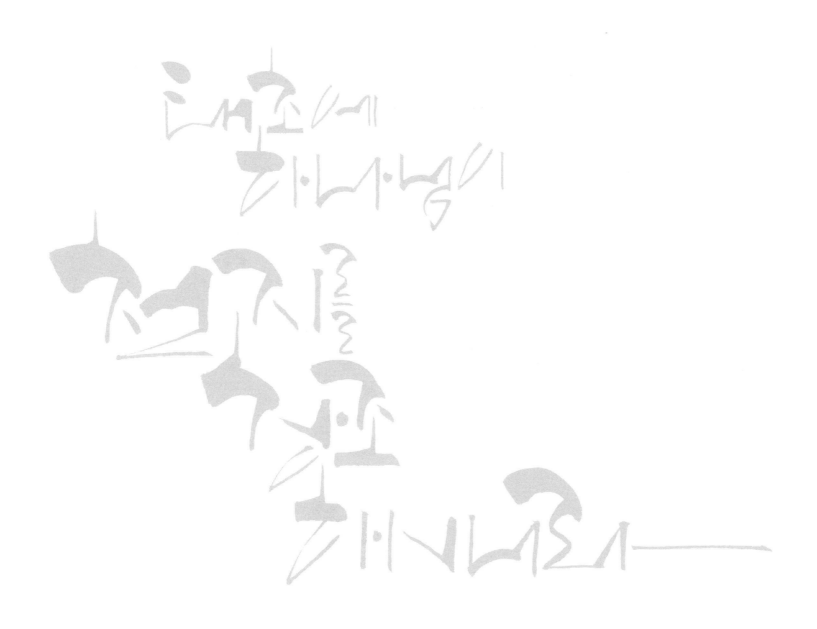

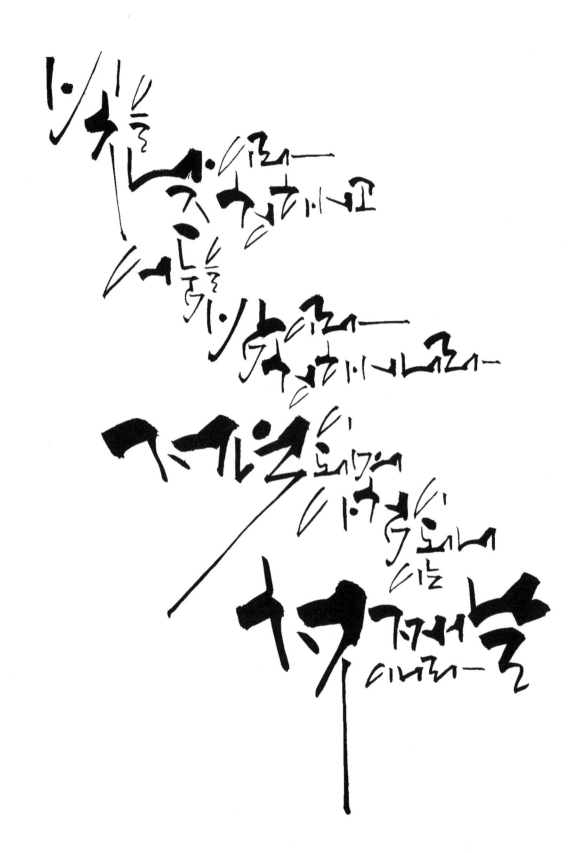

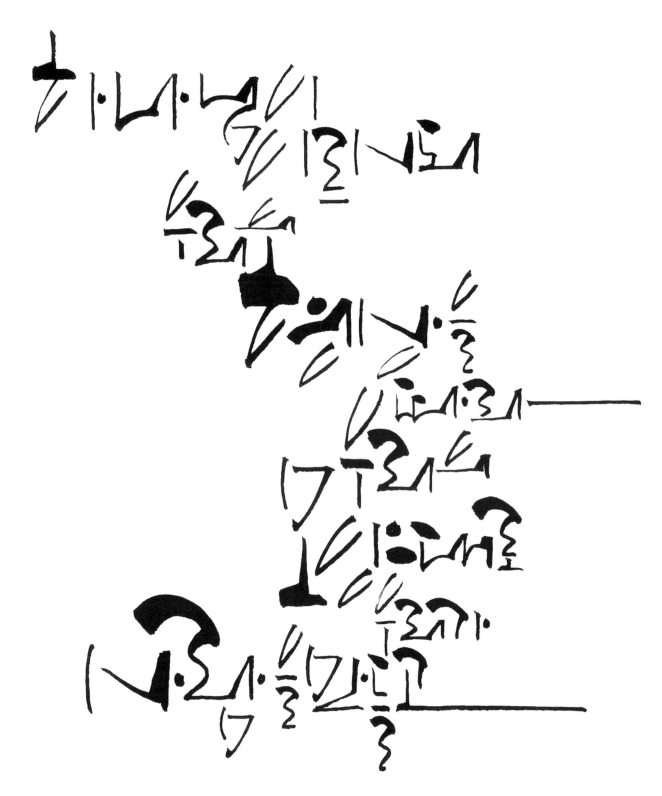

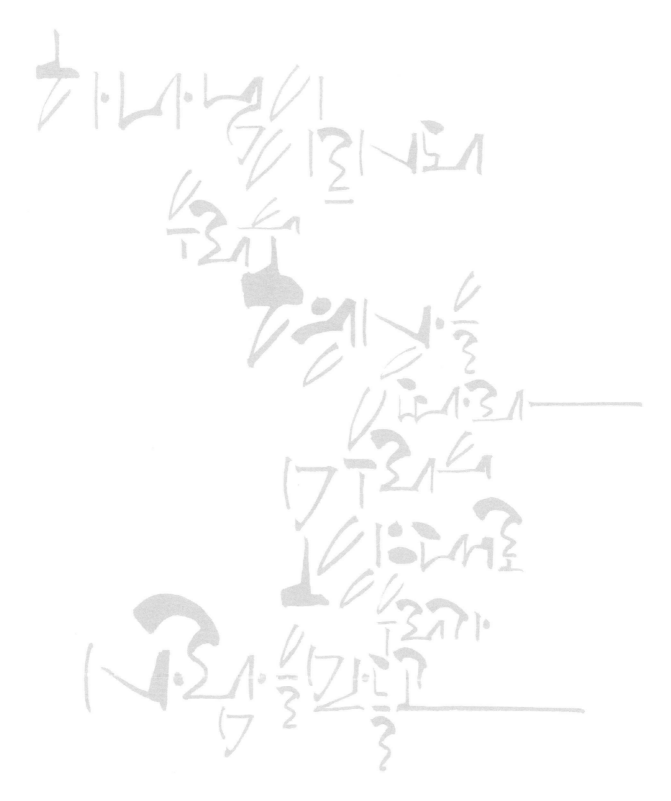

● 창세기 1:28

생육하고
번성하여
땅에
충만하라

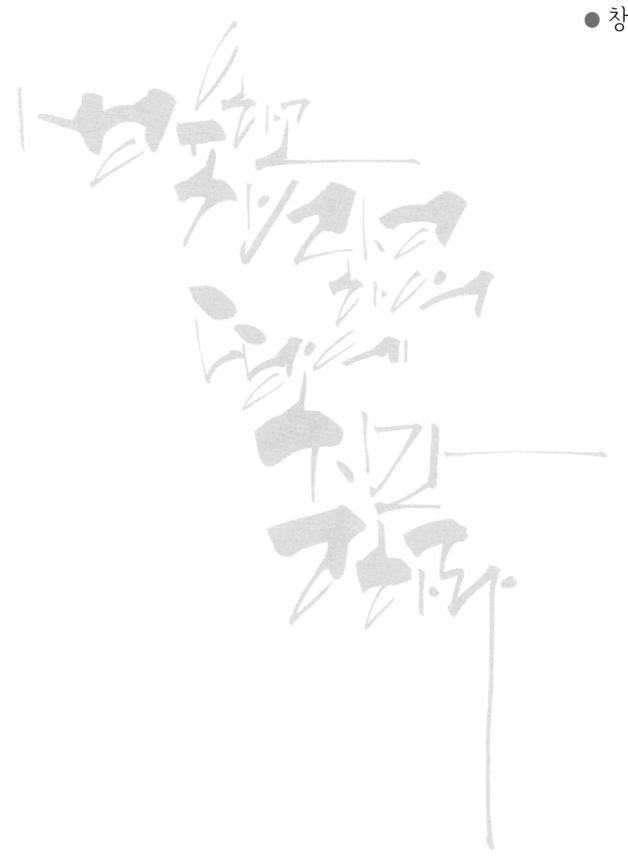

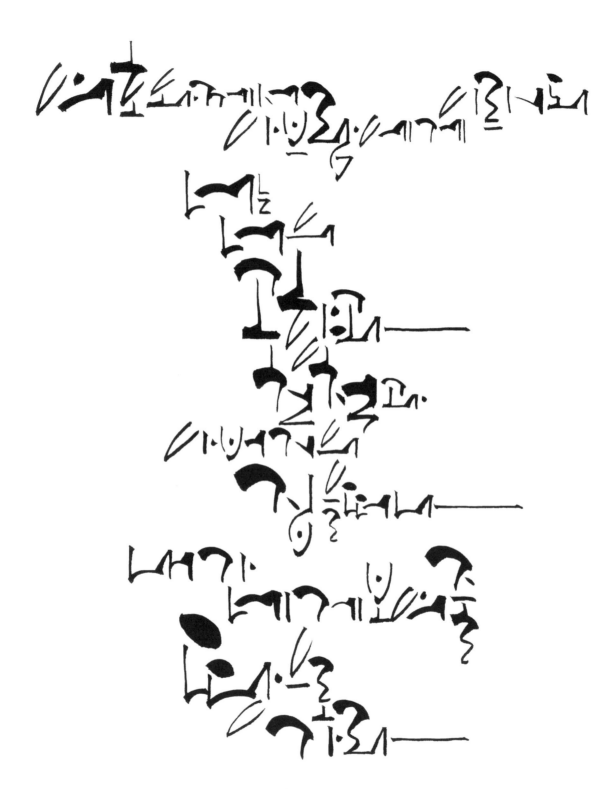

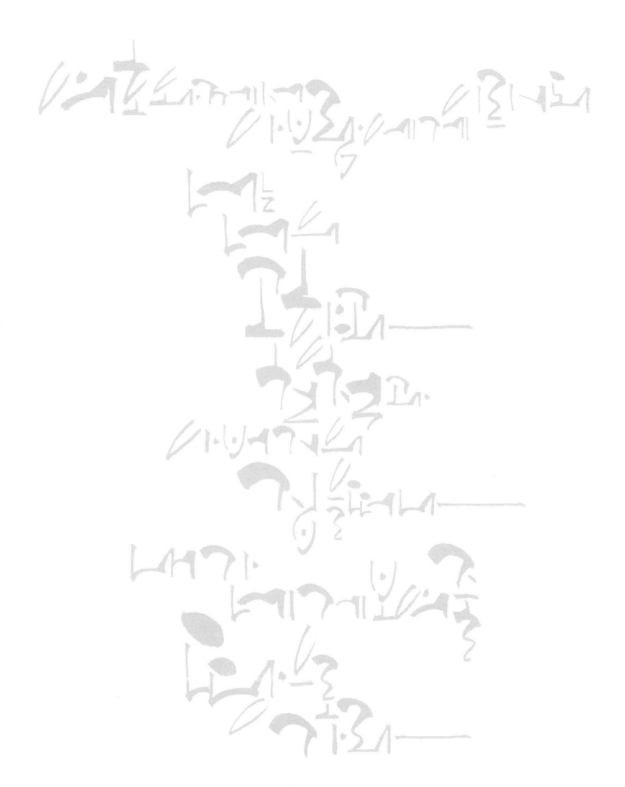

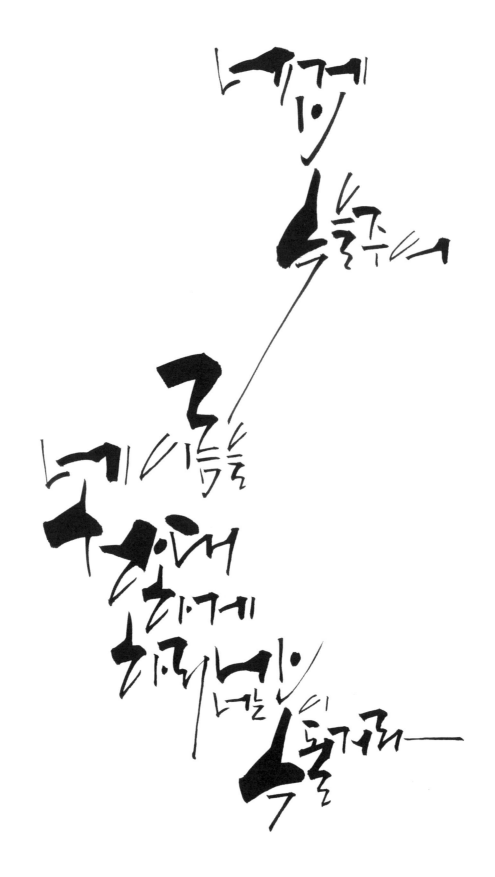

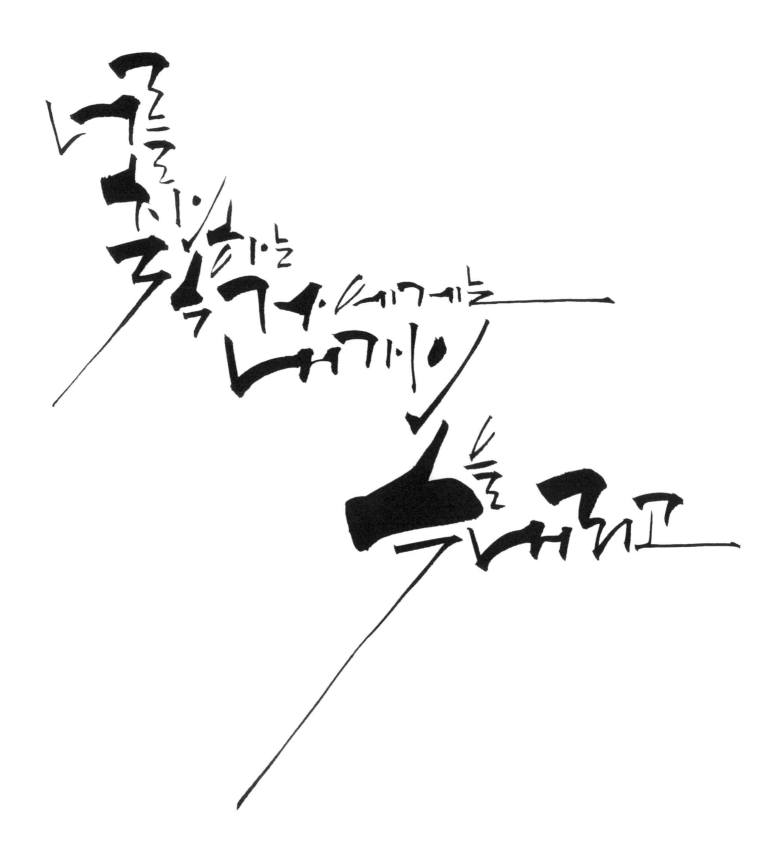

● 창세기 12:3

너를 축복하는 자에게는 내가 복을 내리고

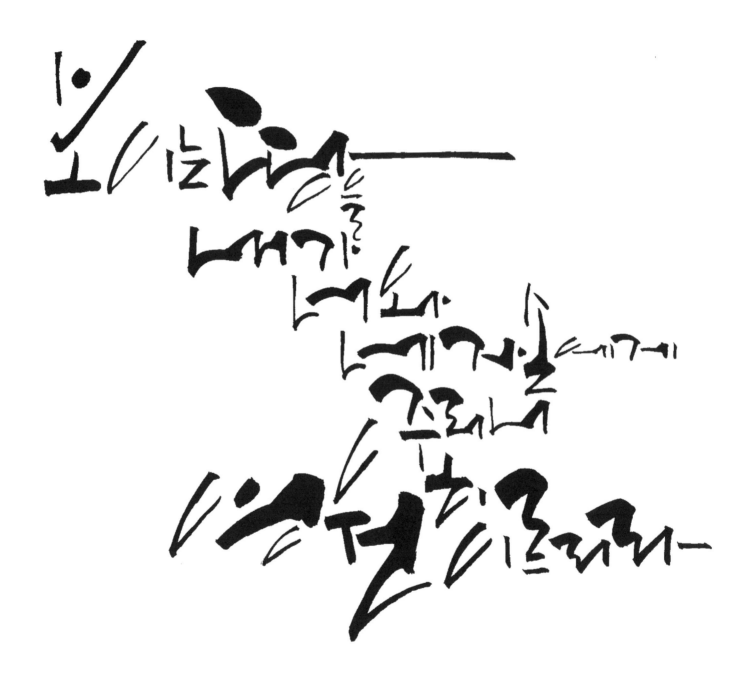

● 창세기 17:1

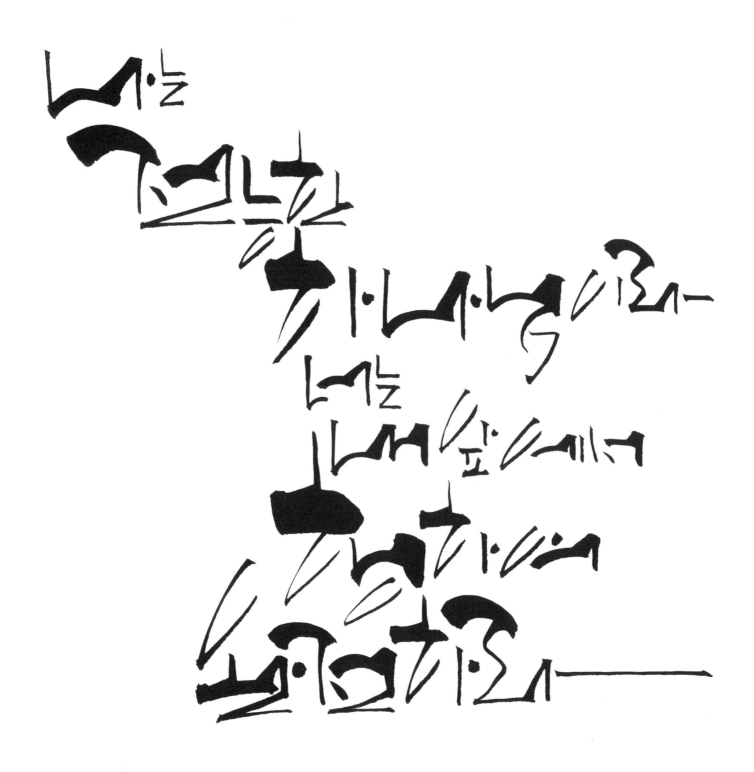

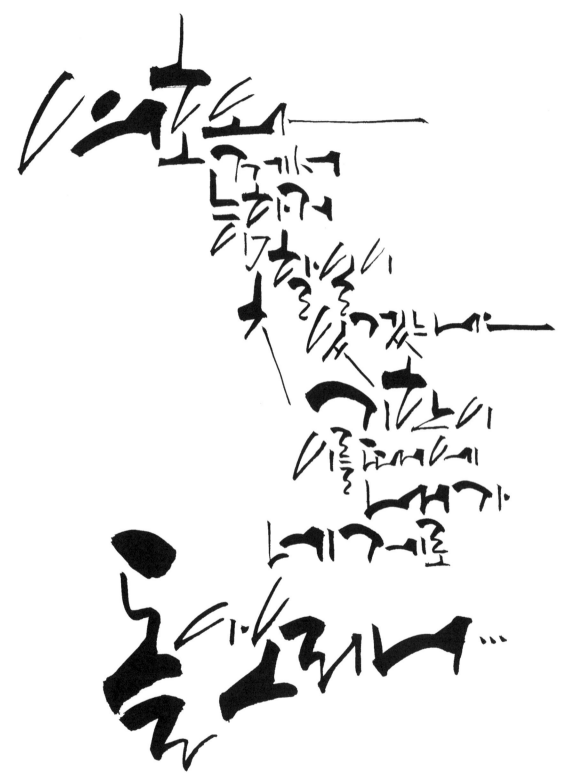

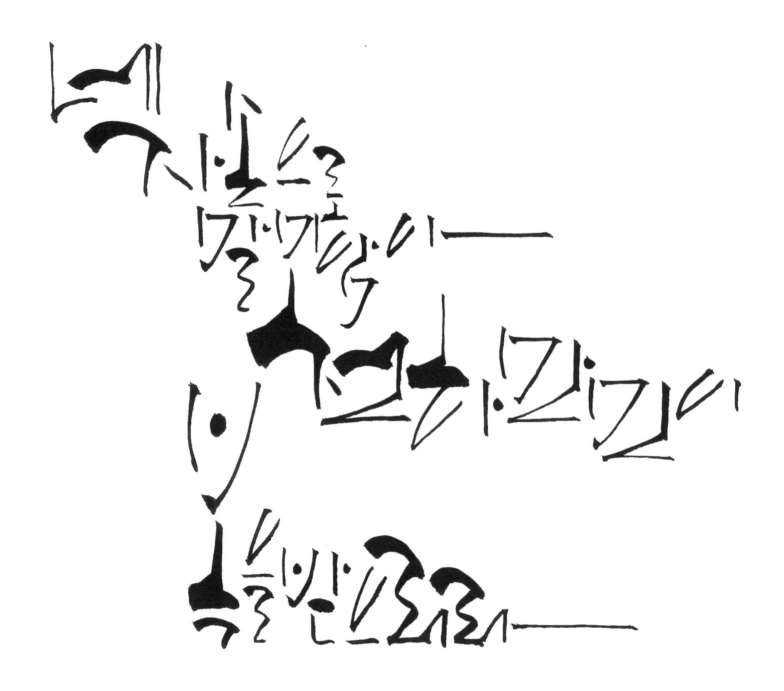

네 자손을 하늘의 별과 같이 번성하게 하리라

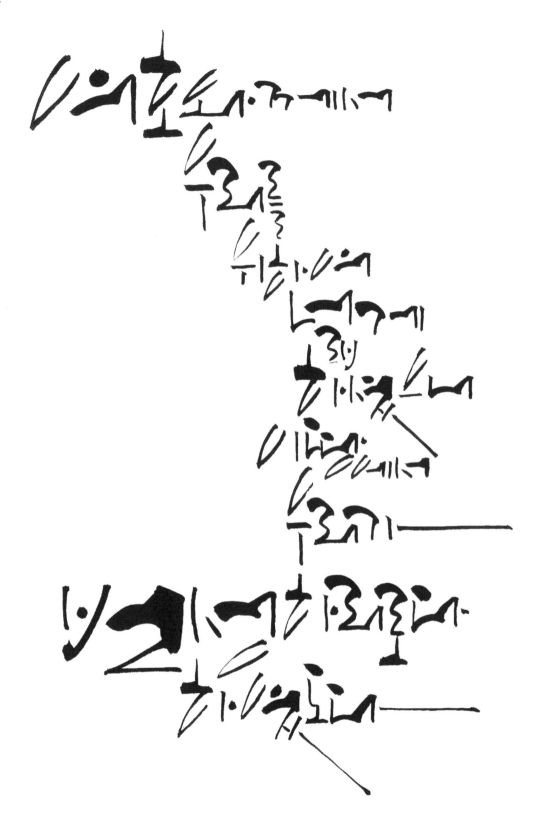

창세기 26:22

그가 거기서
우물을
위하여
다른 데로
옮겼더니
다투지
아니하였으므로
그 이름을 르호봇이라
하여 이르되

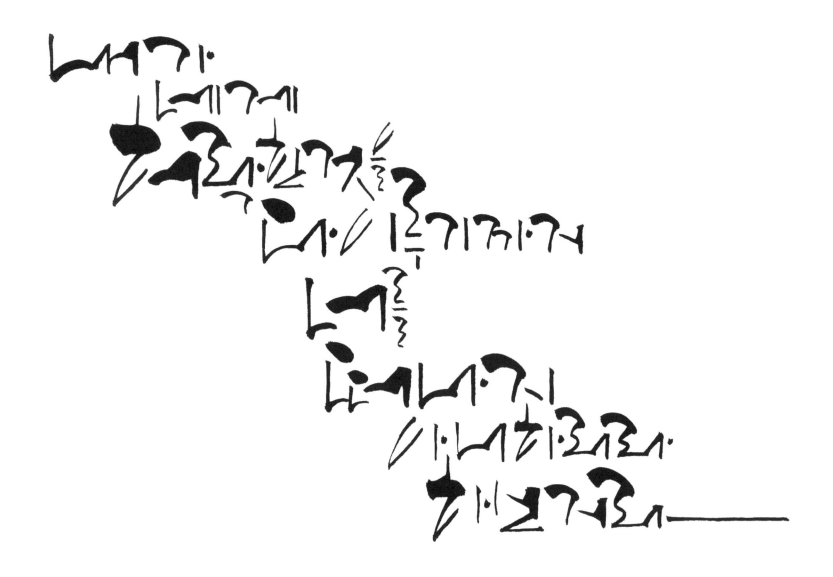

내가
네게
허락한것을
다이루기까지
너를
떠나지
아니하리라
하신지라———

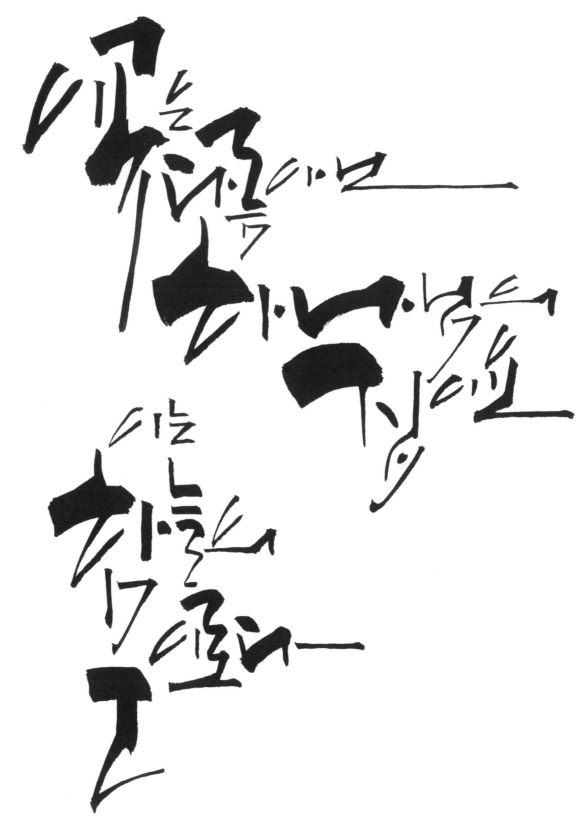

이는 곧 하나님의 집이요
이는 하늘의 문이로다

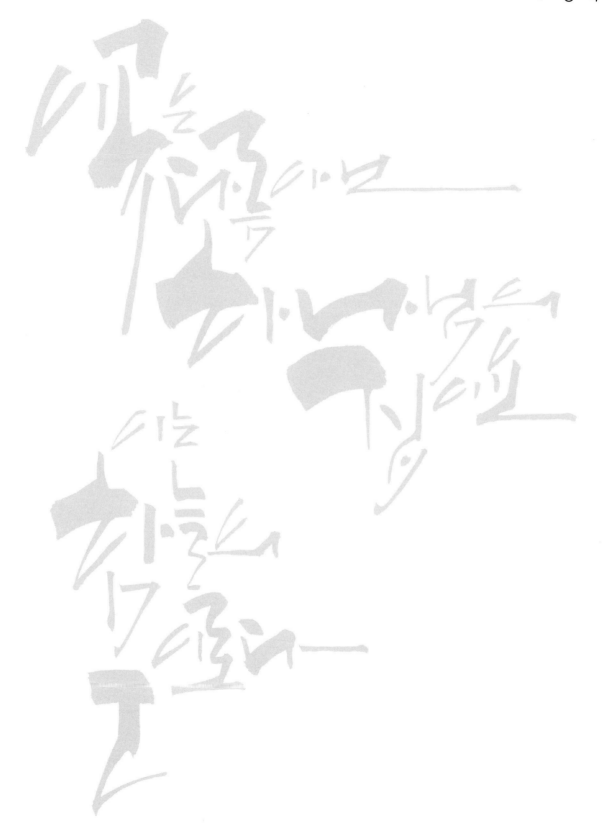

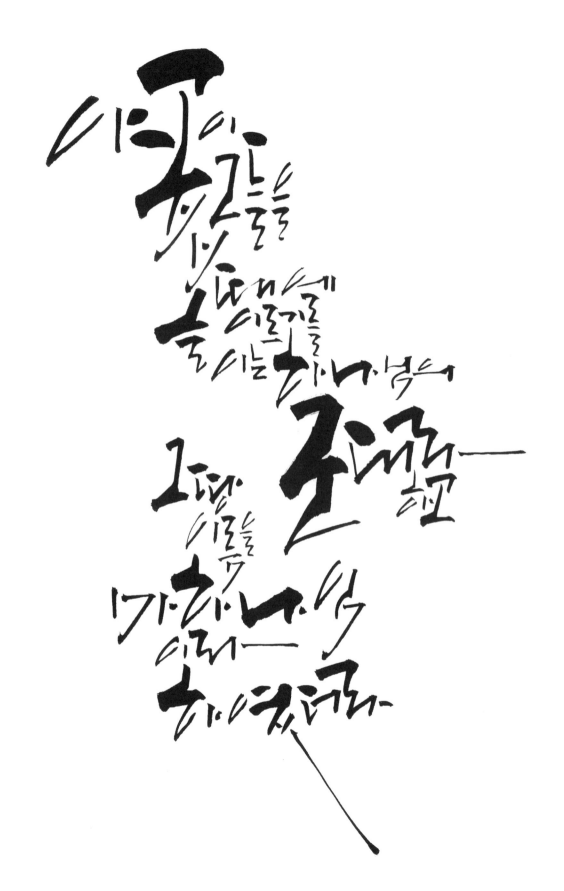

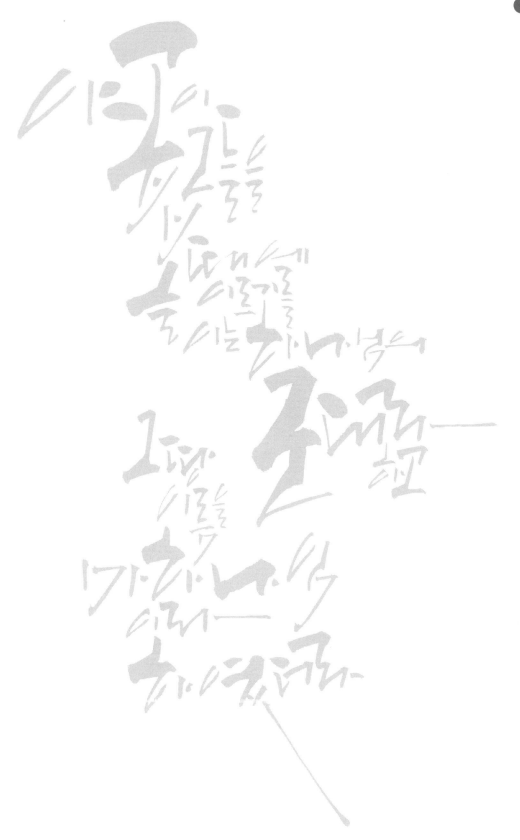

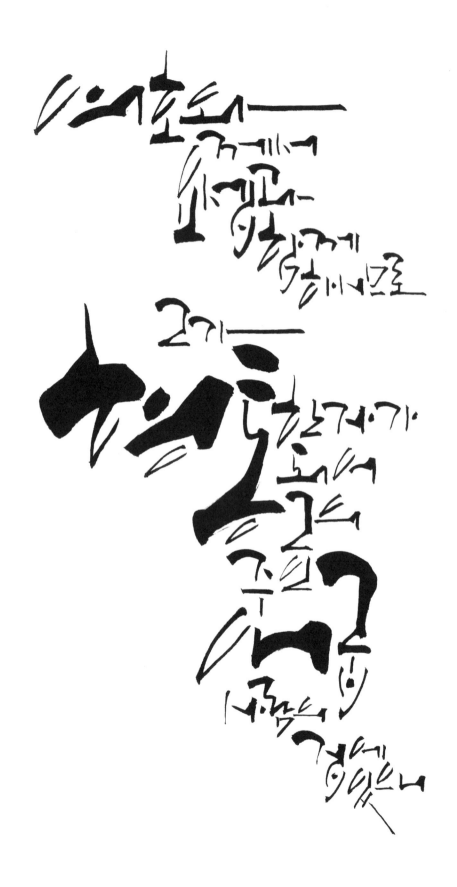

여호와께서 요셉과 함께하시므로 그가 형통한 자가 되어 그 주인 애굽 사람의 집에 있으니

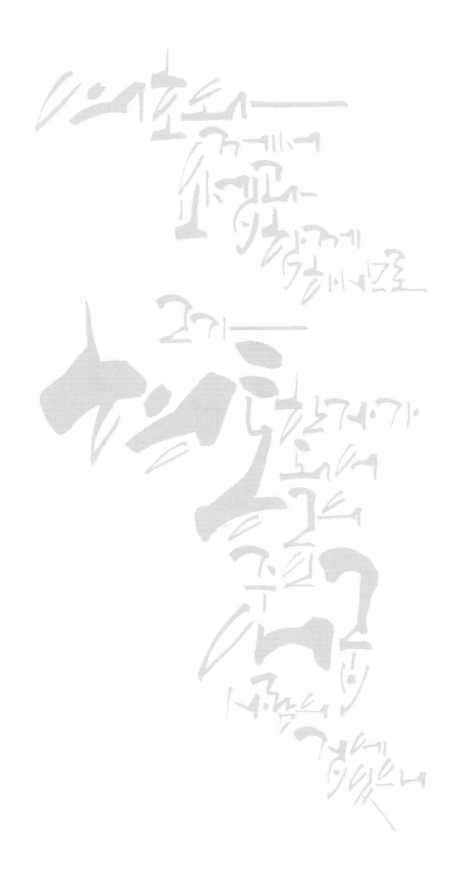

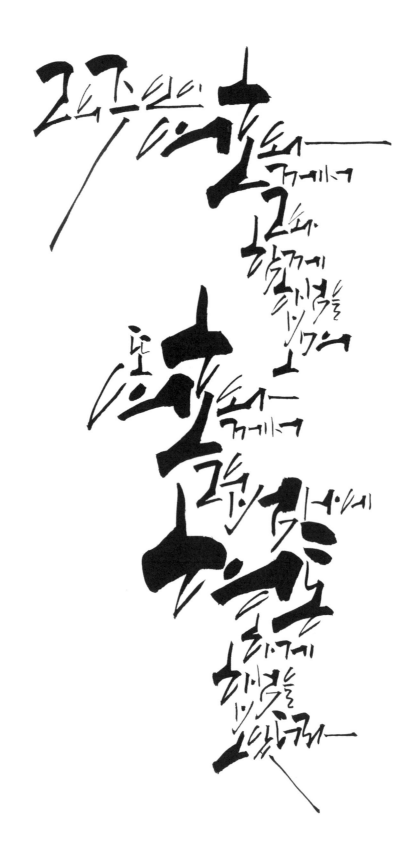

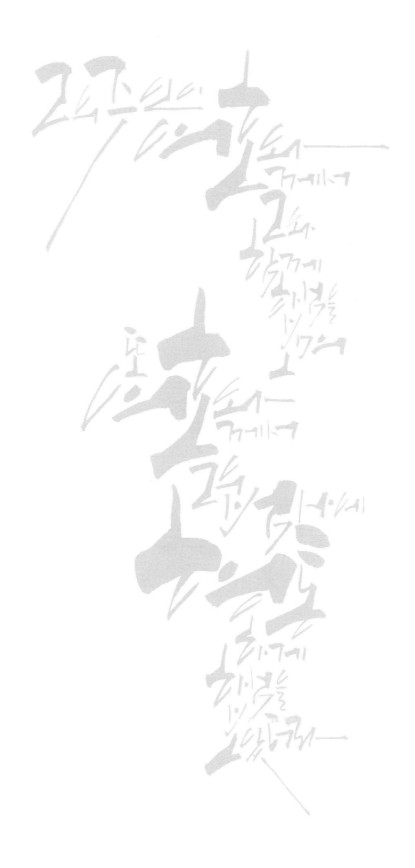

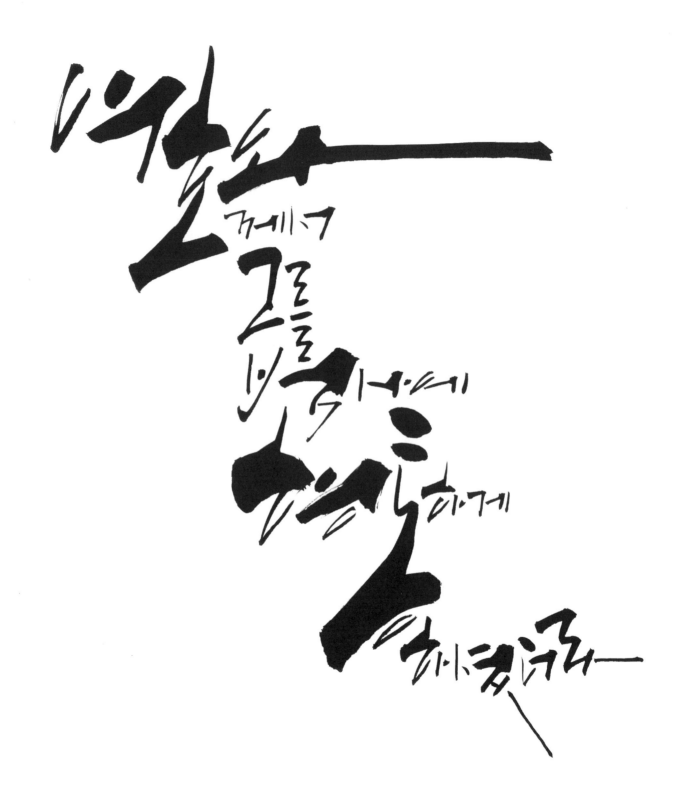

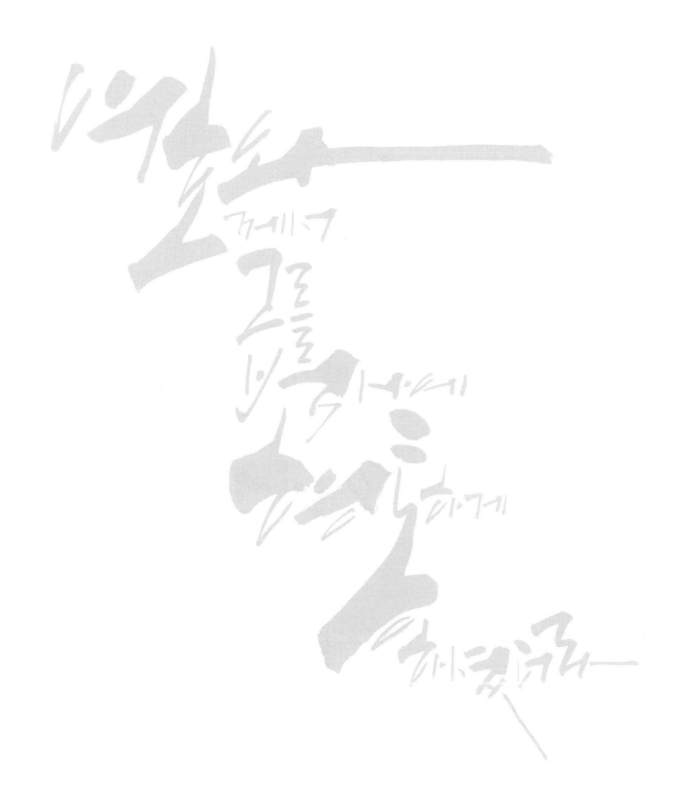

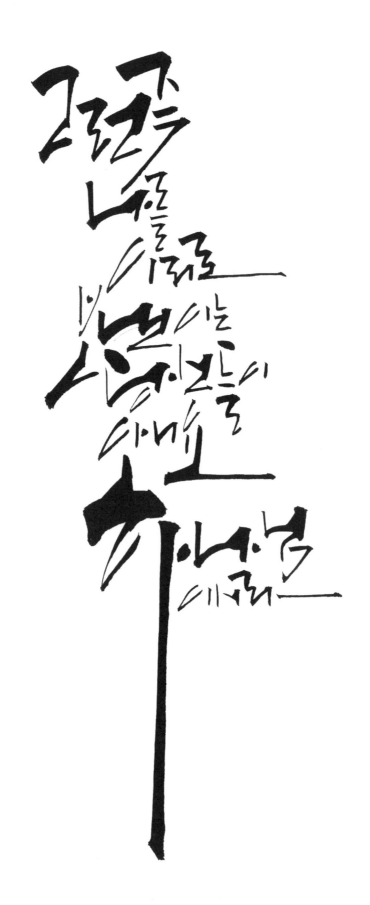

그런즉 나를 이리로 보낸 이는 당신들이 아니요 하나님이시라

그런즉
나를
이리로
보내신
이는
하나님
이시라

창세기 50:20

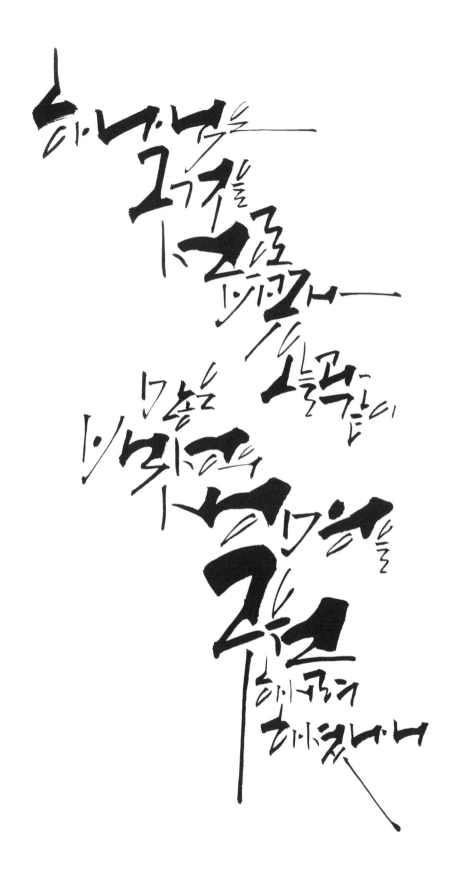

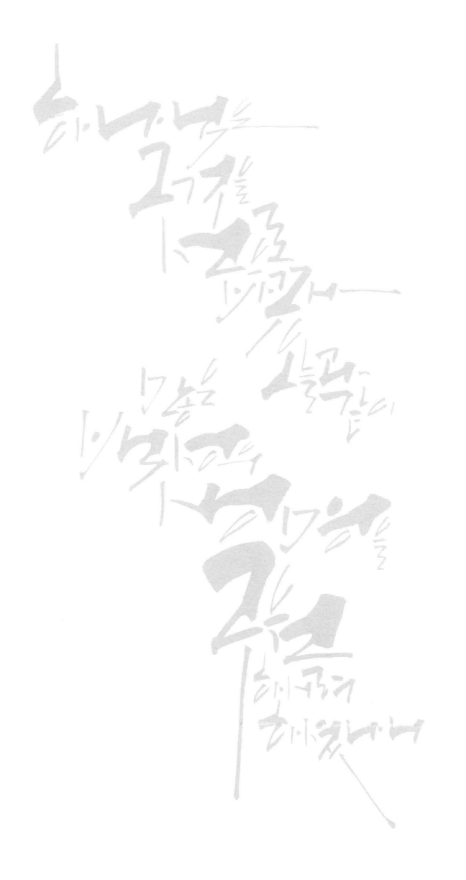

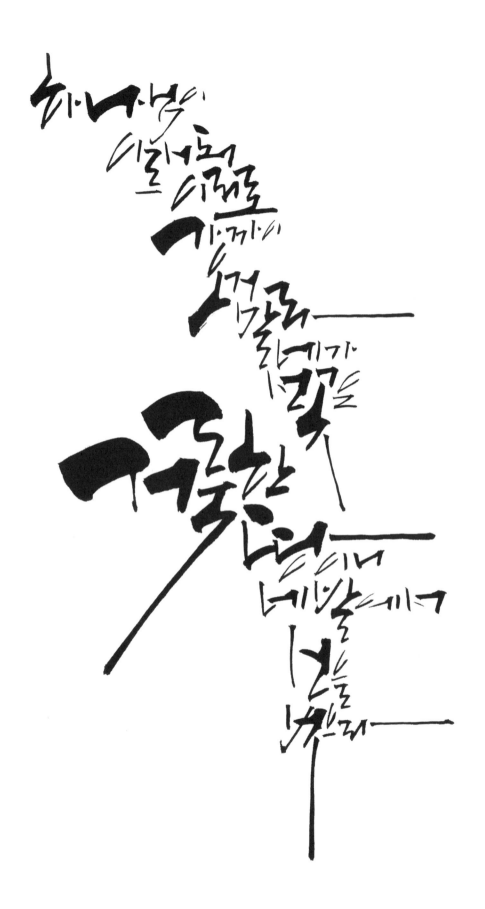

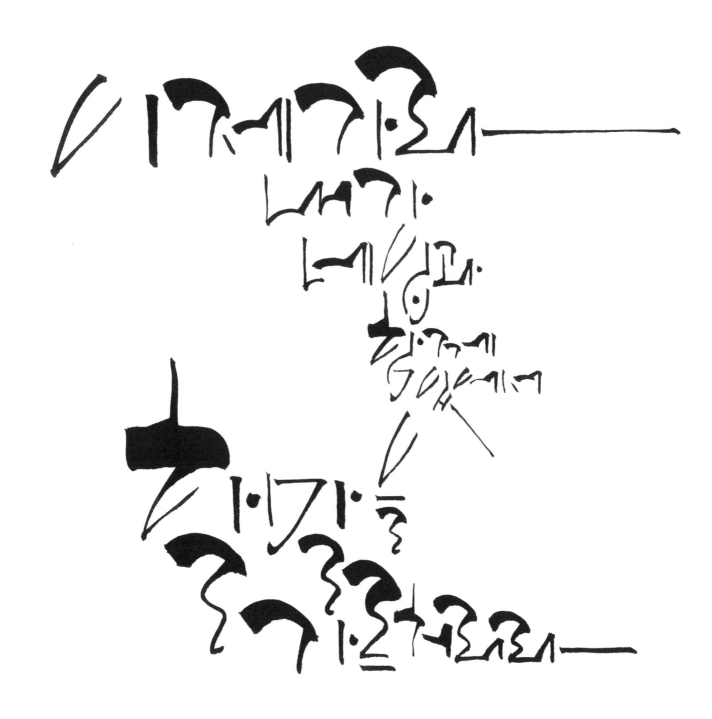

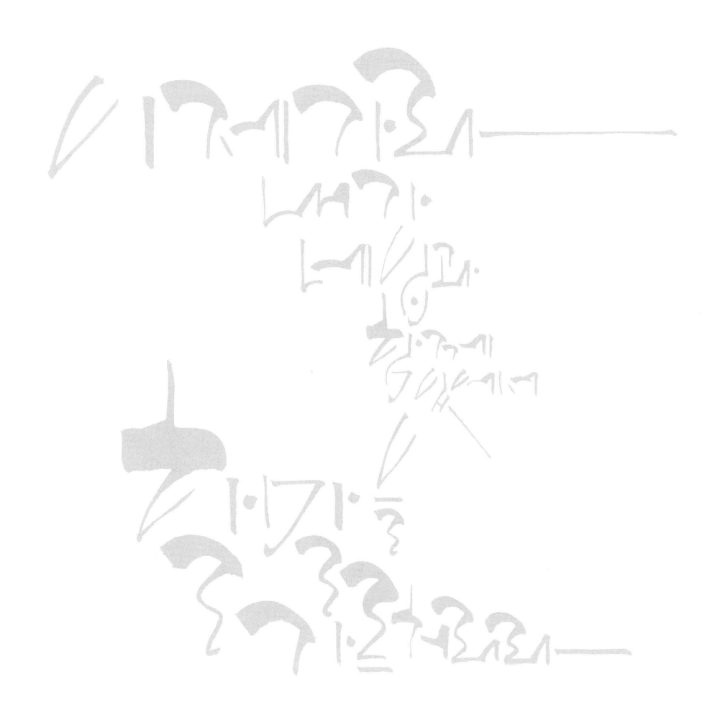

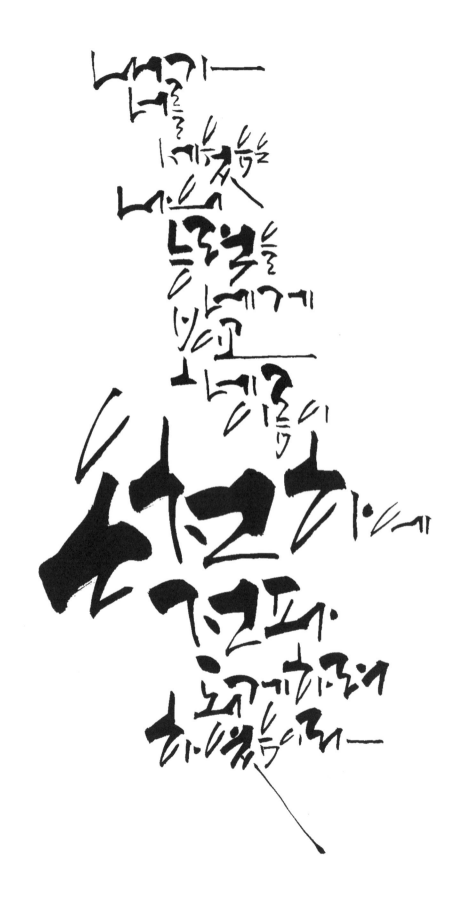

내가
너를
세운 것은
나의
능력을 네게
보이고
내 이름이
온 천하에
전파되게
하려 하였음이라—

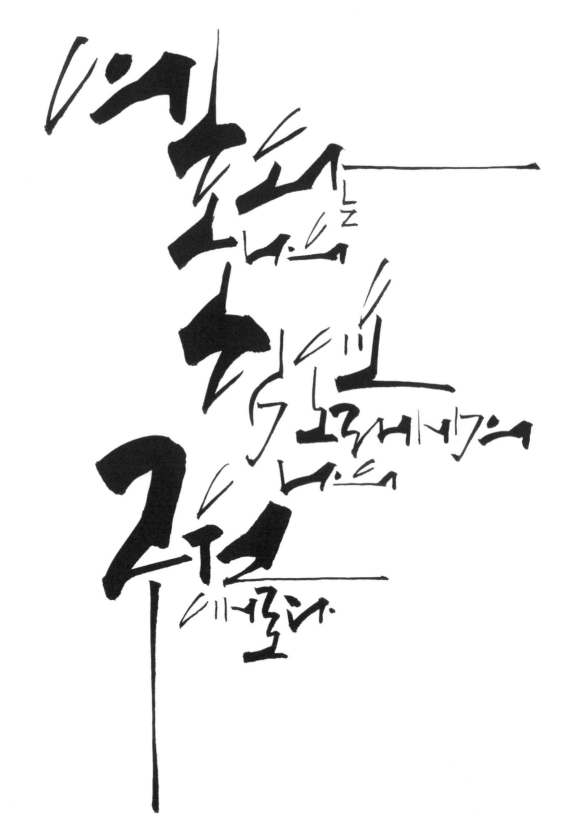

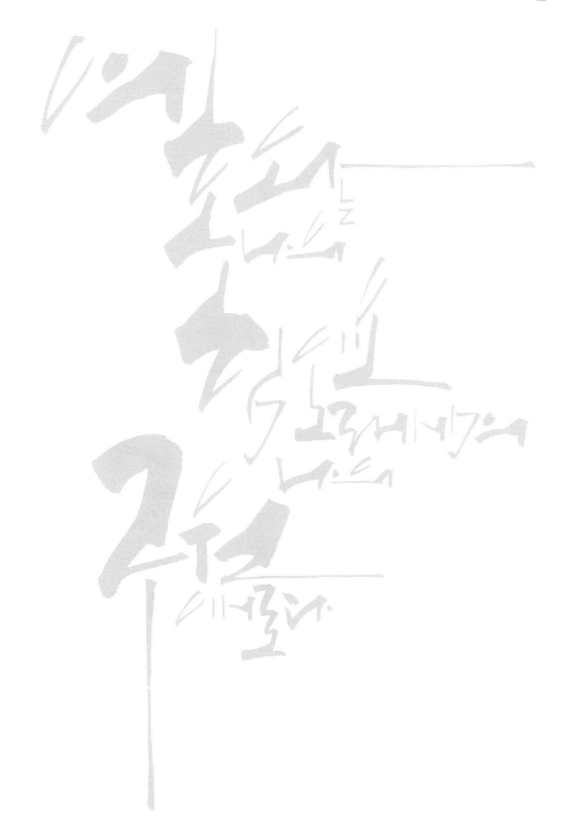

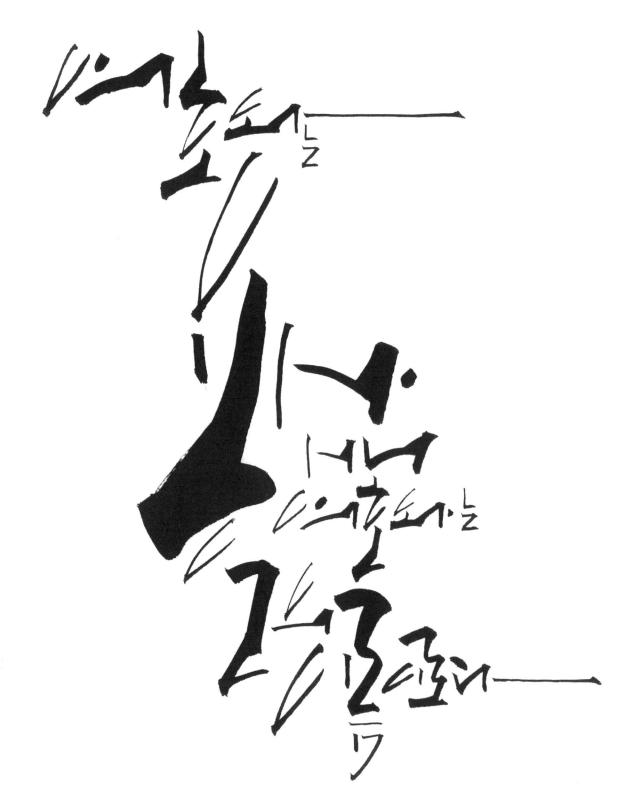

● 출애굽기 15:18

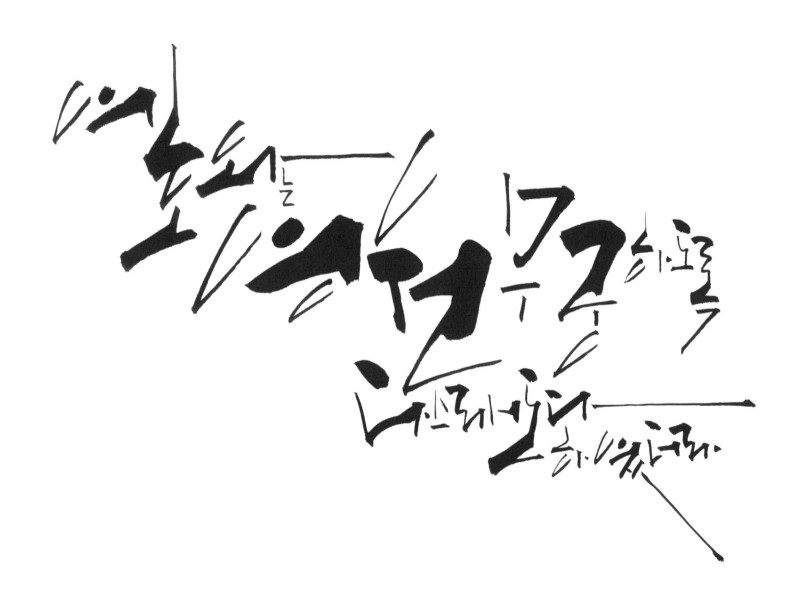

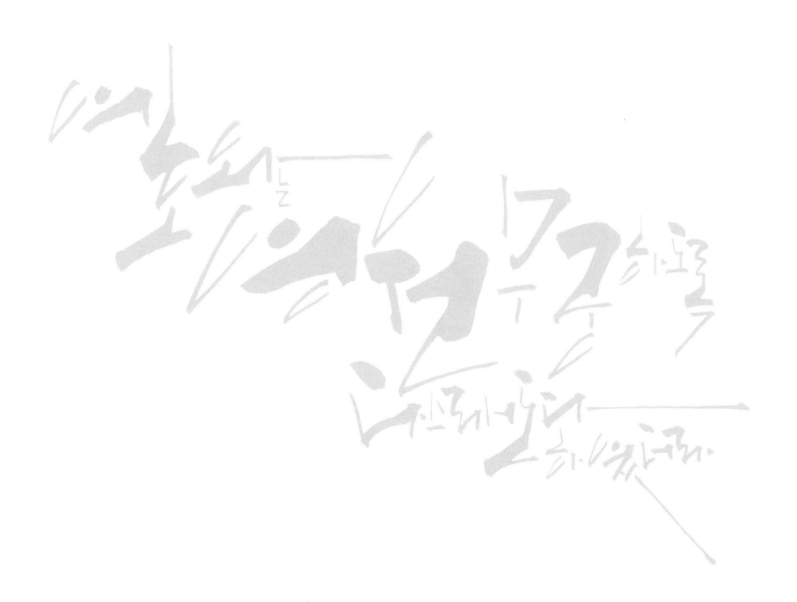

출애굽기 18:11

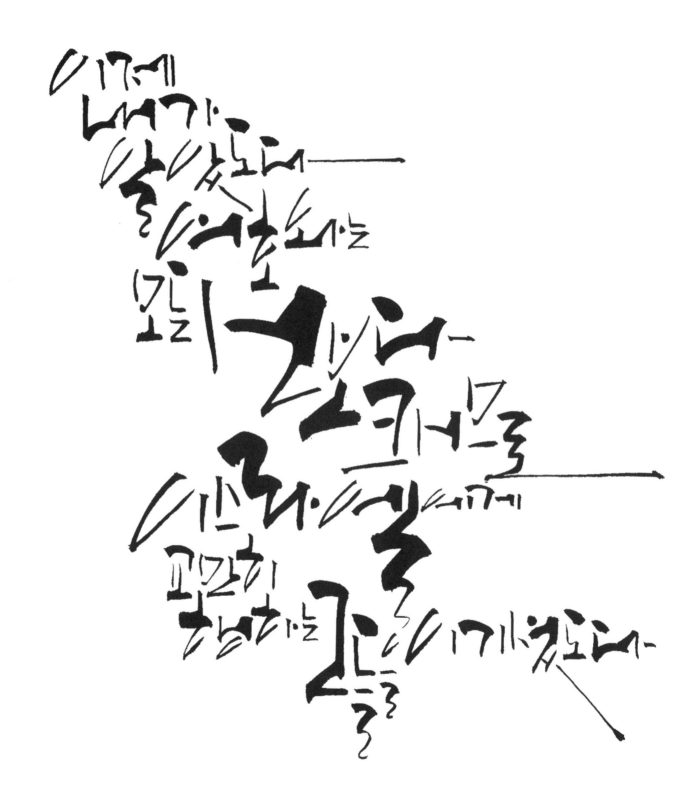

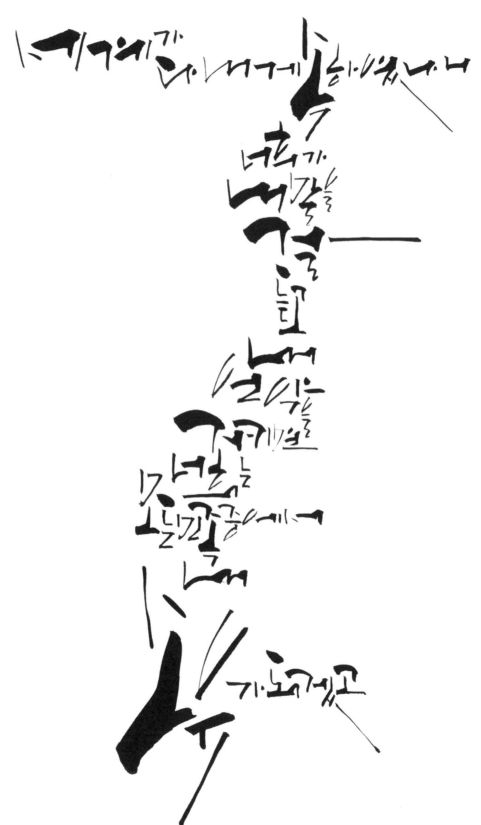

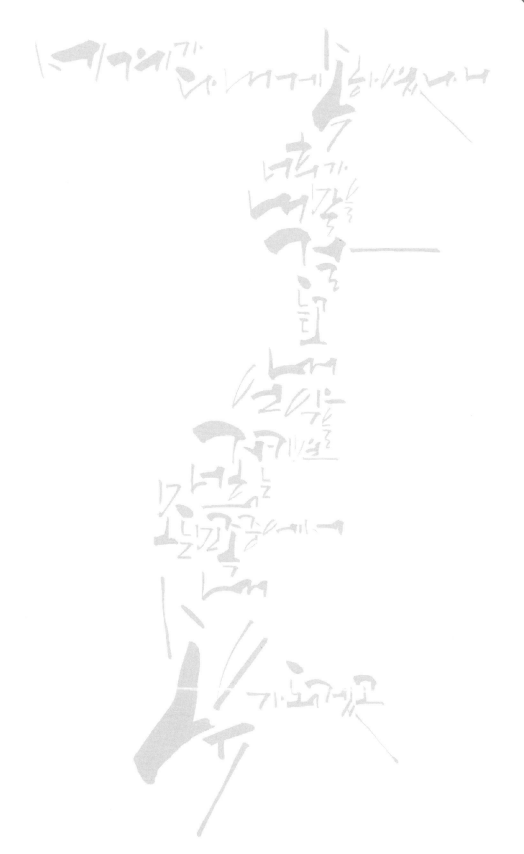

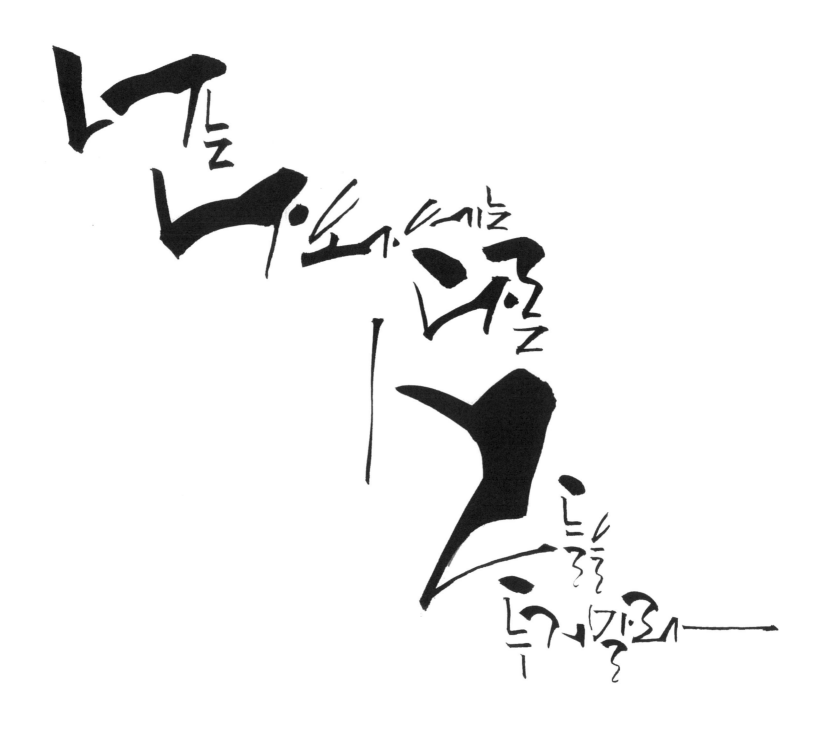

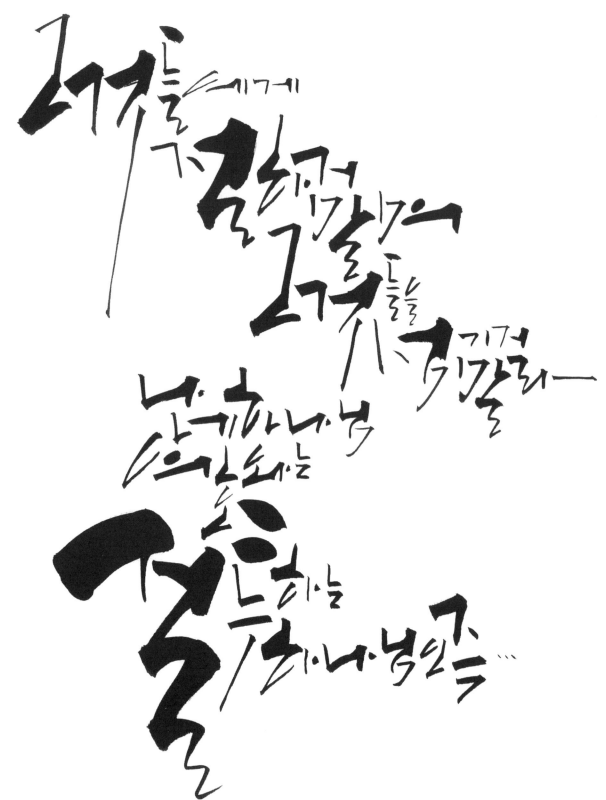

그것들에게 절하지말며 그것들을 섬기지말라 나 너희하나님 여호와는 질투하는 하나님인즉…

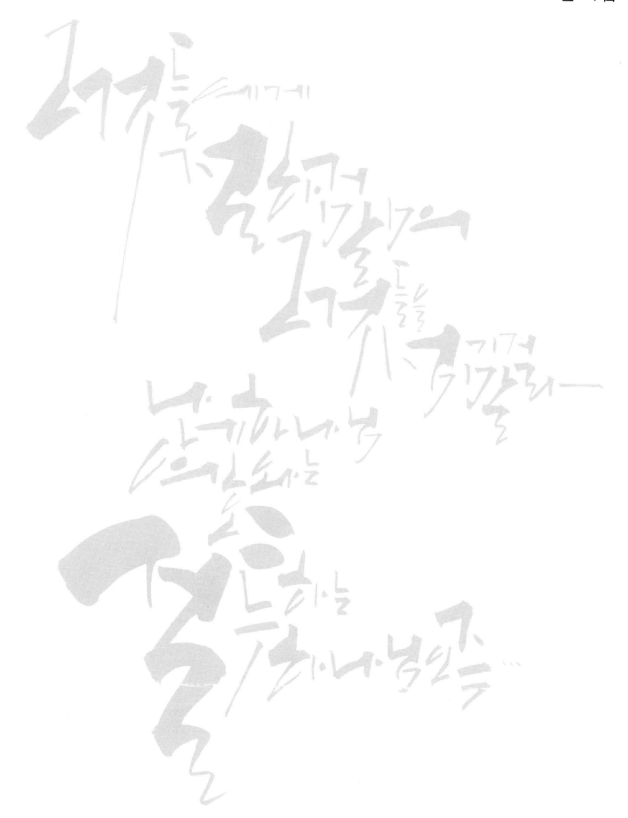

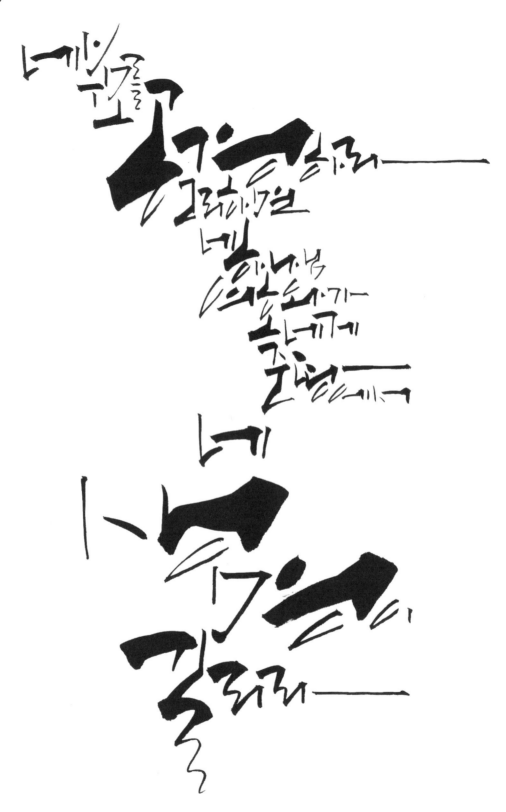

● 출애굽기 23:22

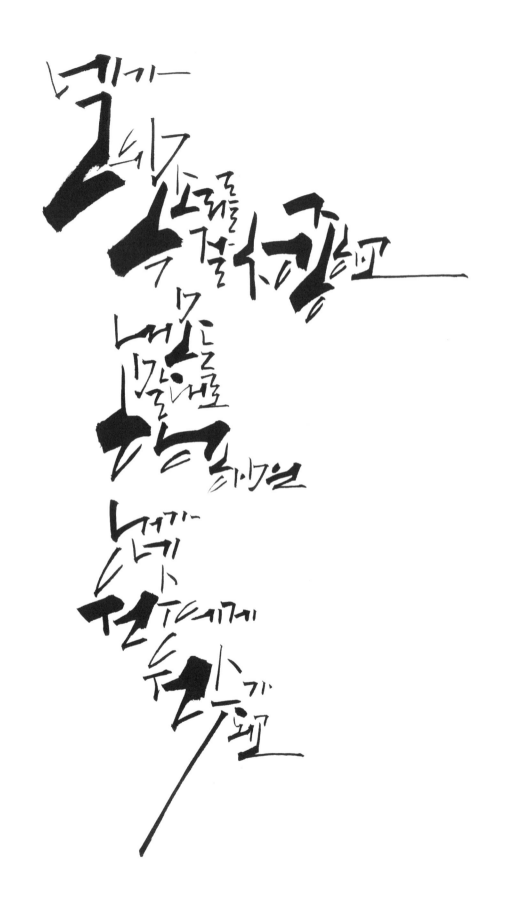

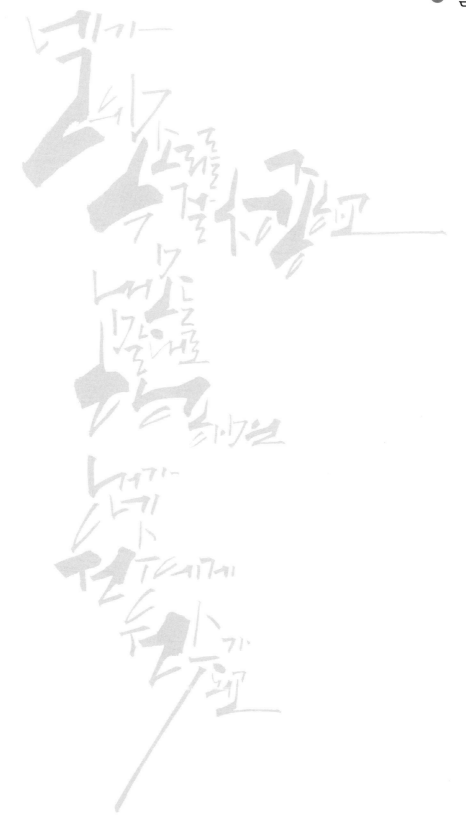

● 출애굽기 32:26

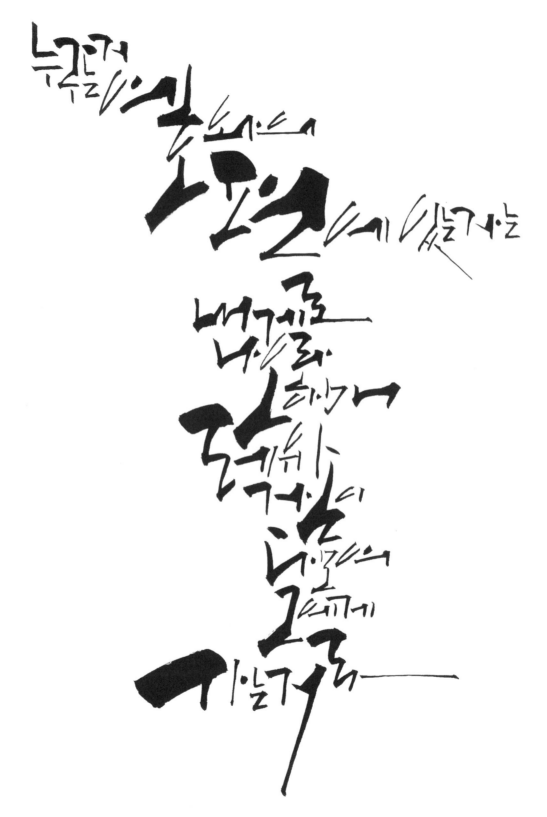

● 출애굽기 33:3

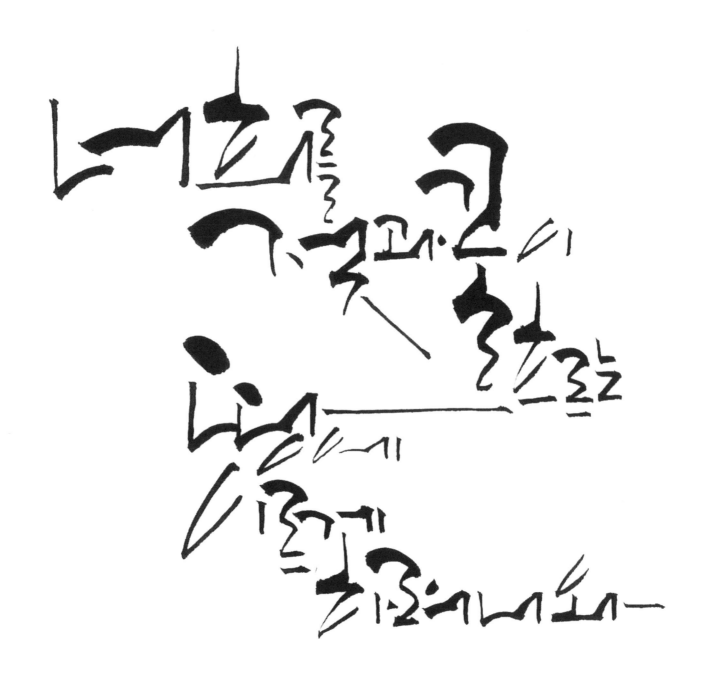

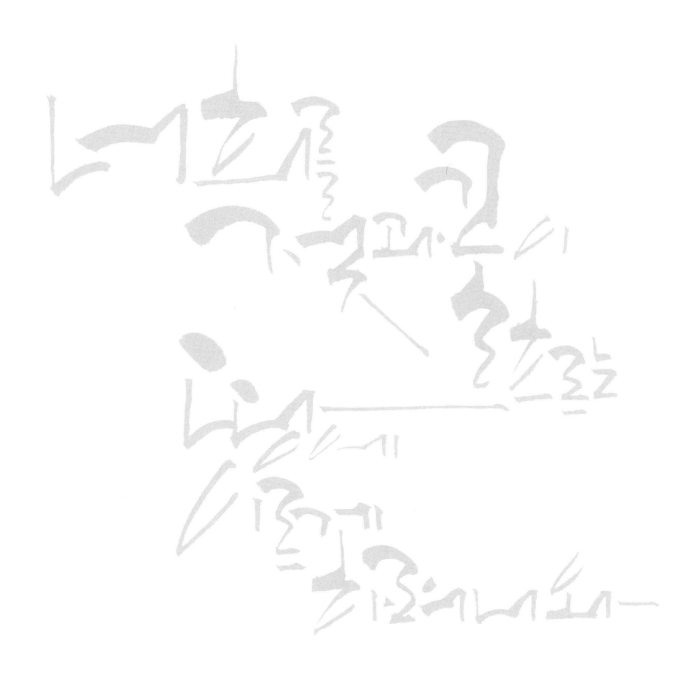

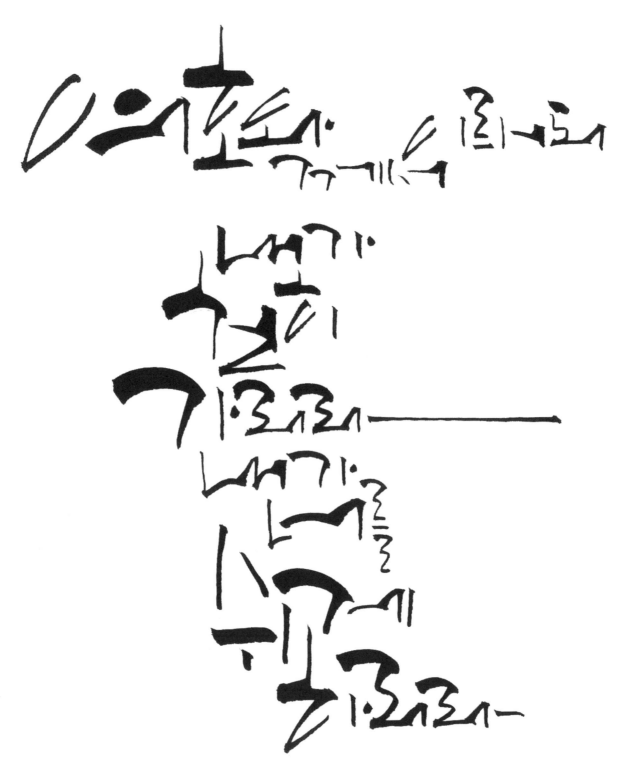

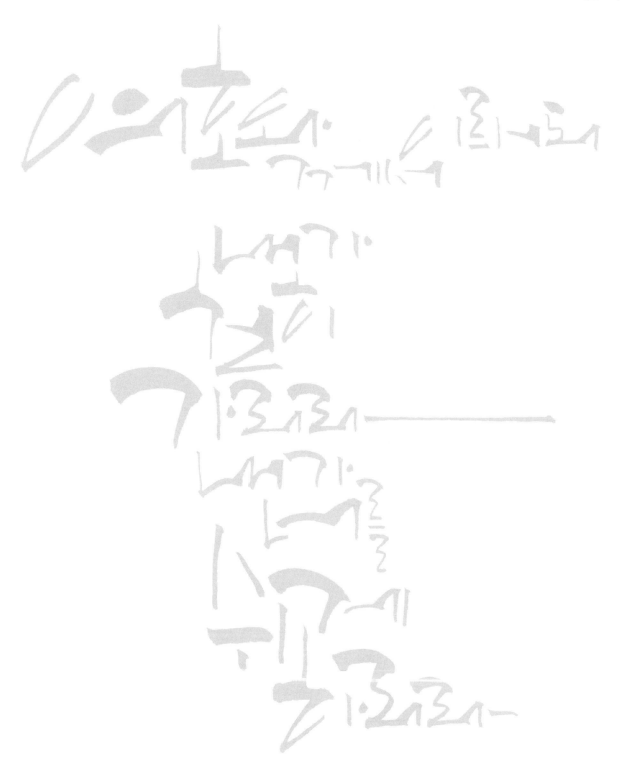

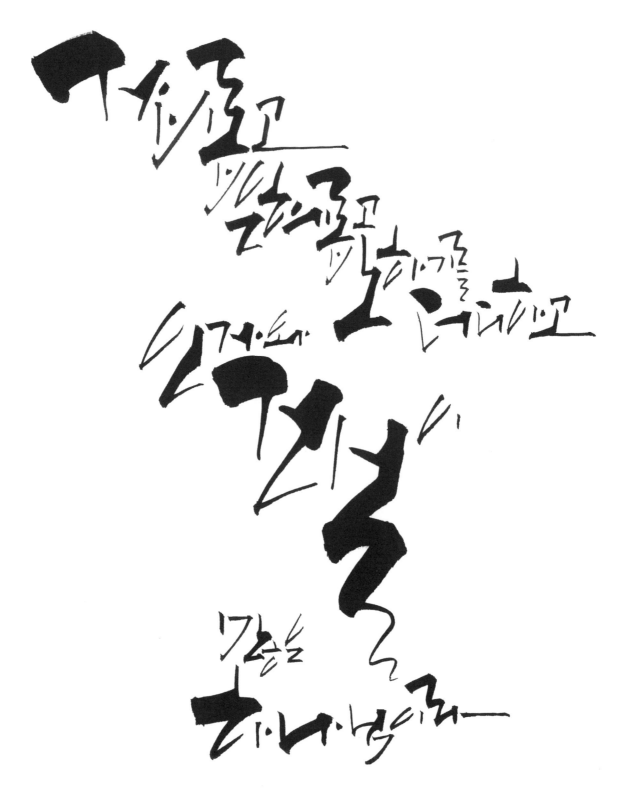

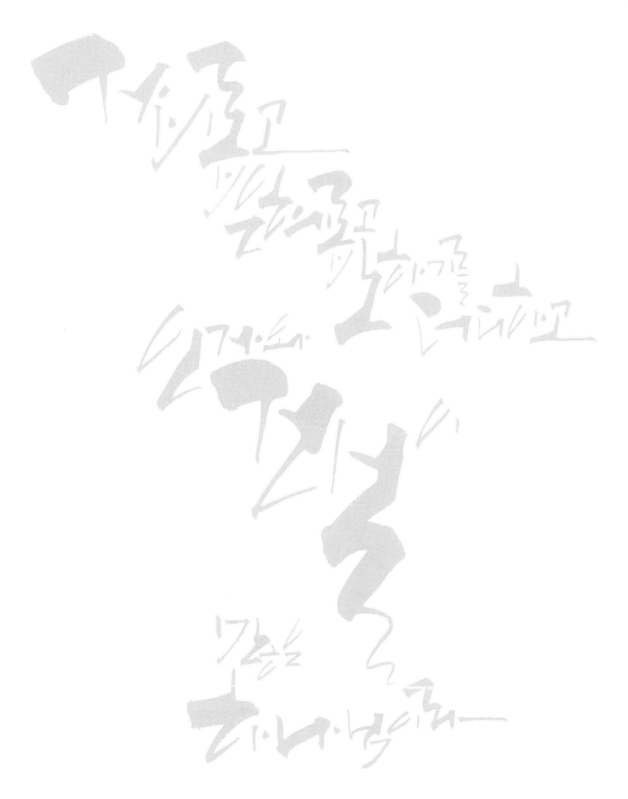

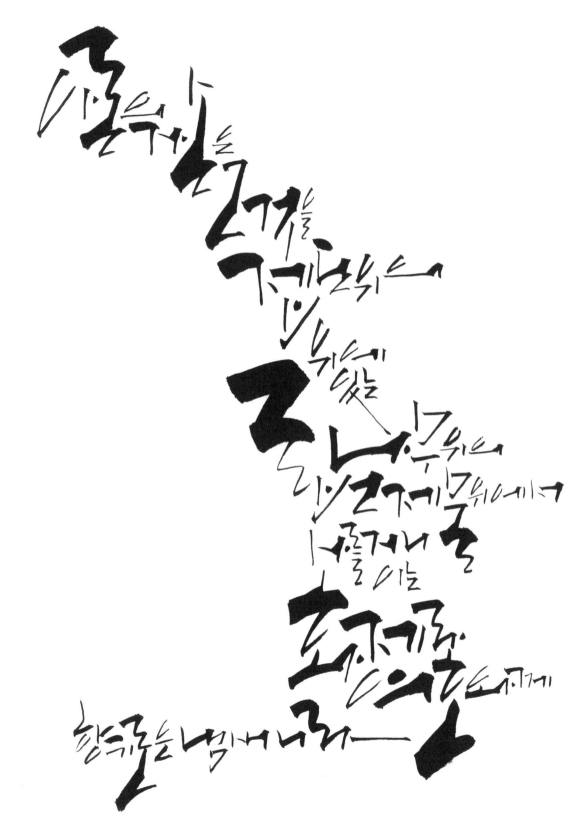

● 레위기 3:5

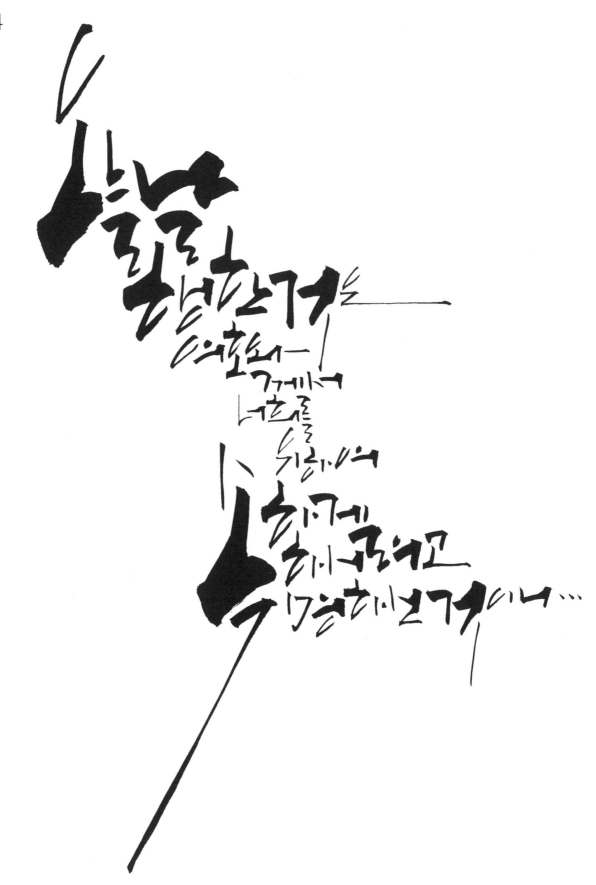

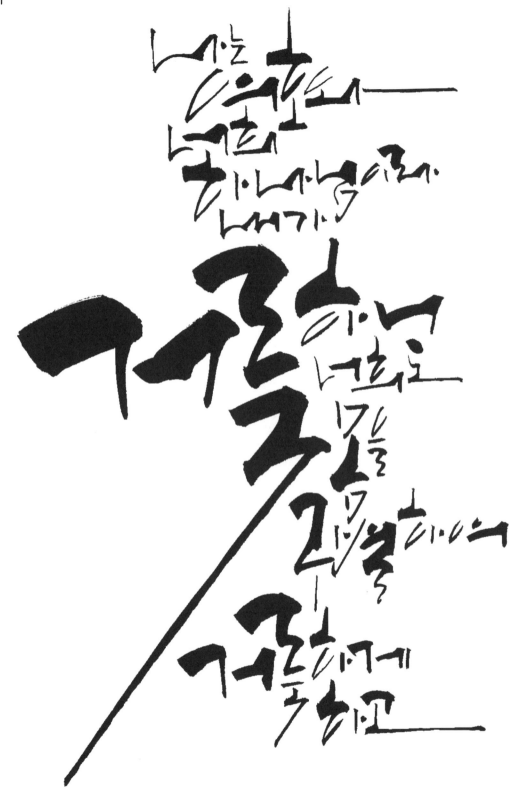

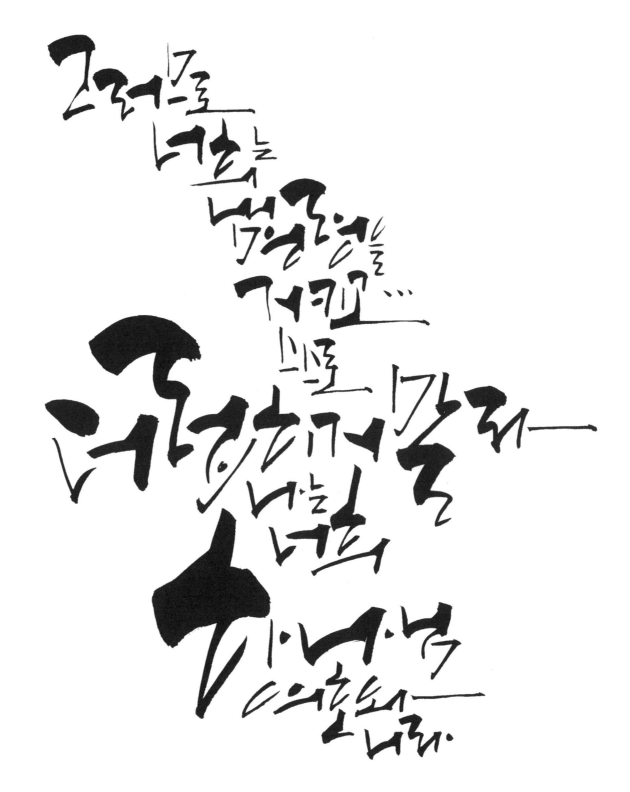

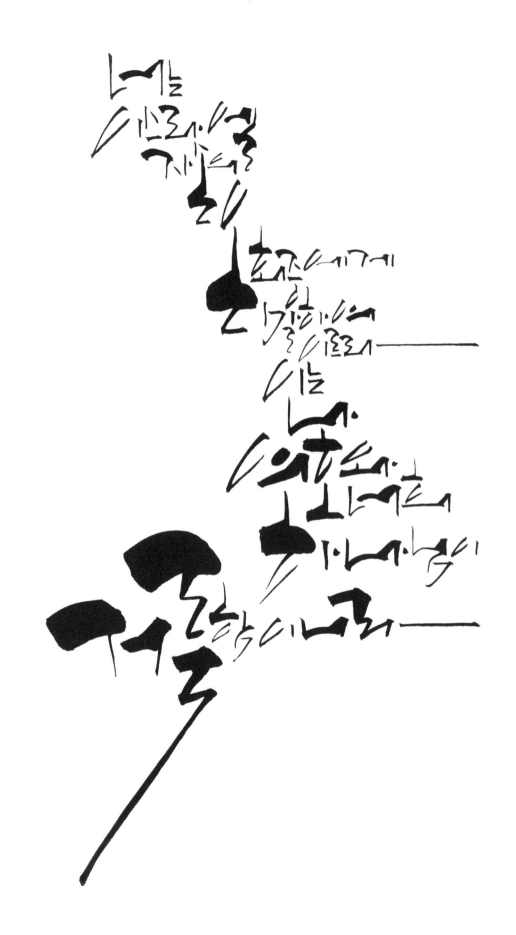

너는 이스라엘 온 회중에게 말하여 이르라 너희는 거룩하라 나 여호와 너희 하나님이 거룩함이니라

● 레위기 19:3

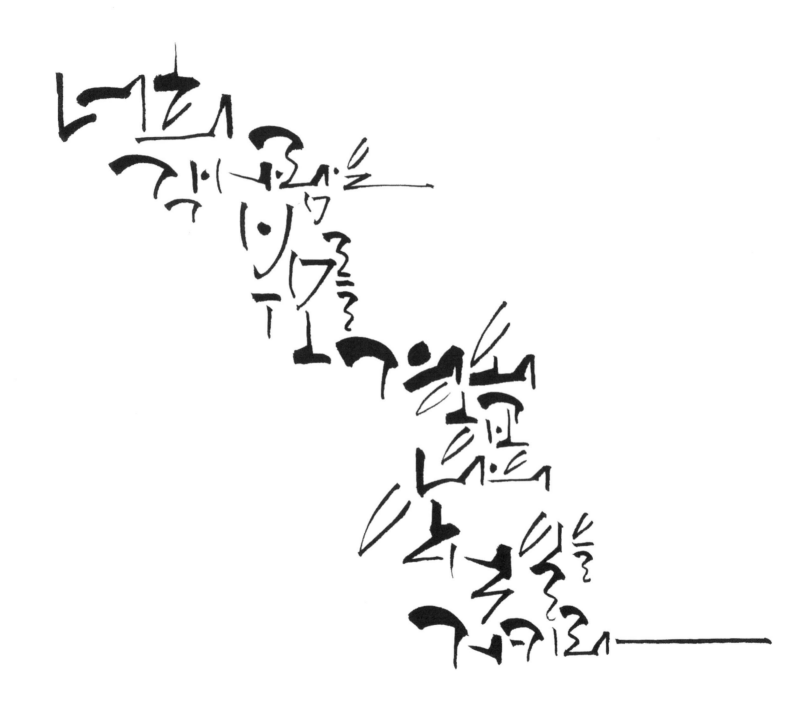

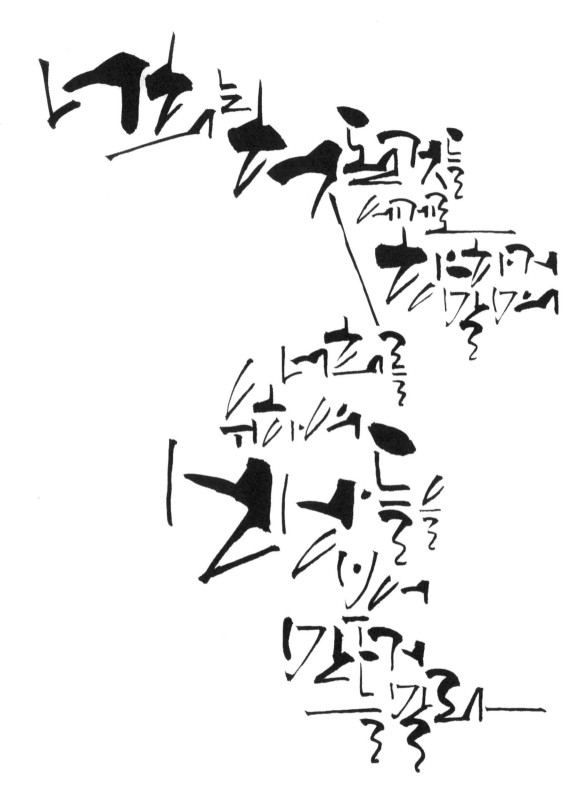

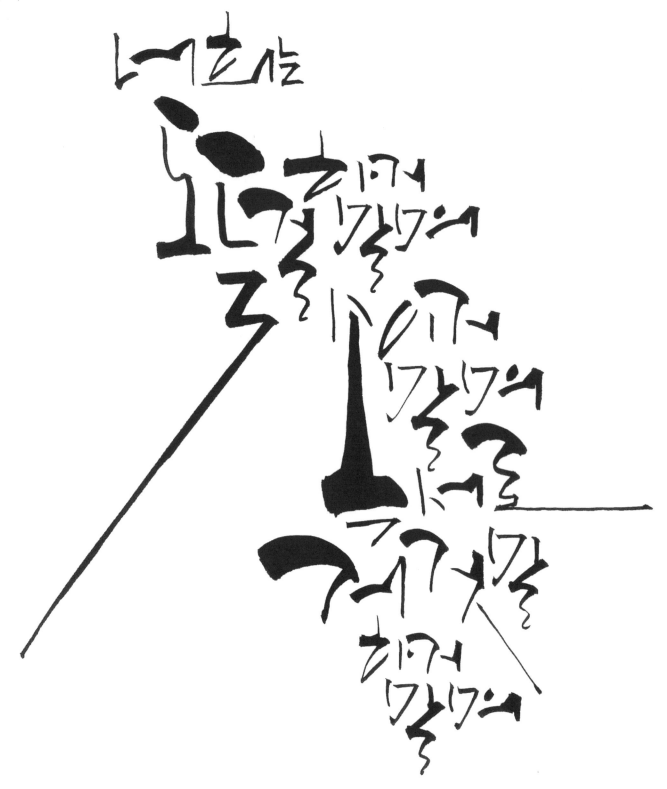

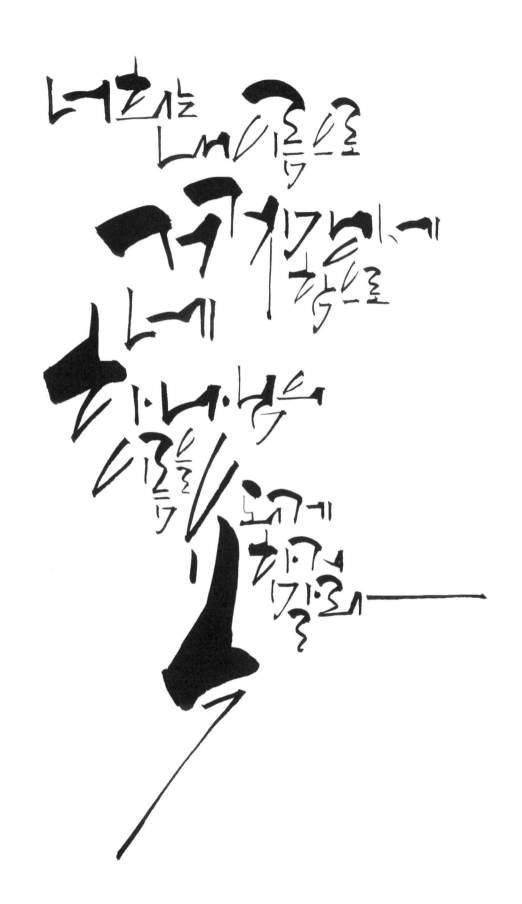

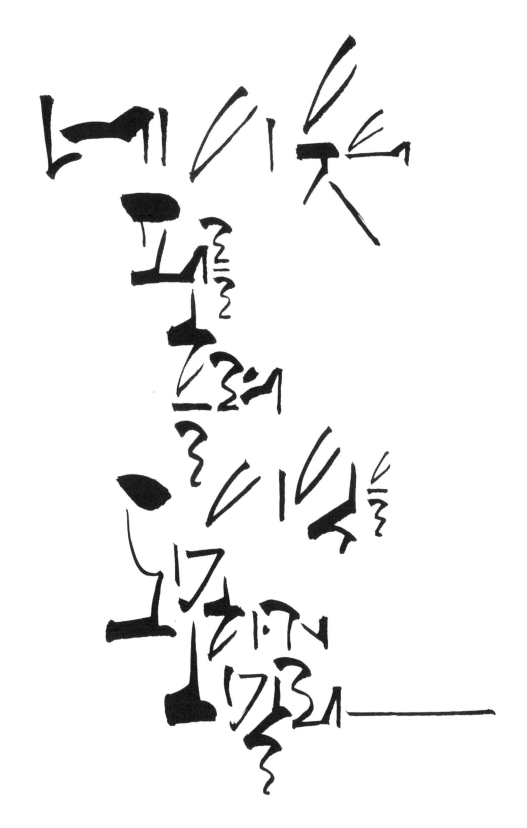

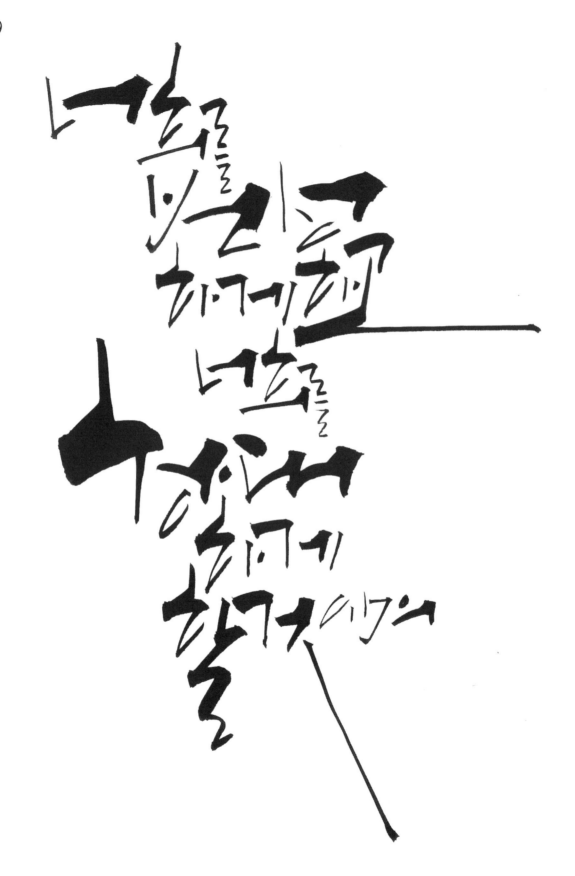

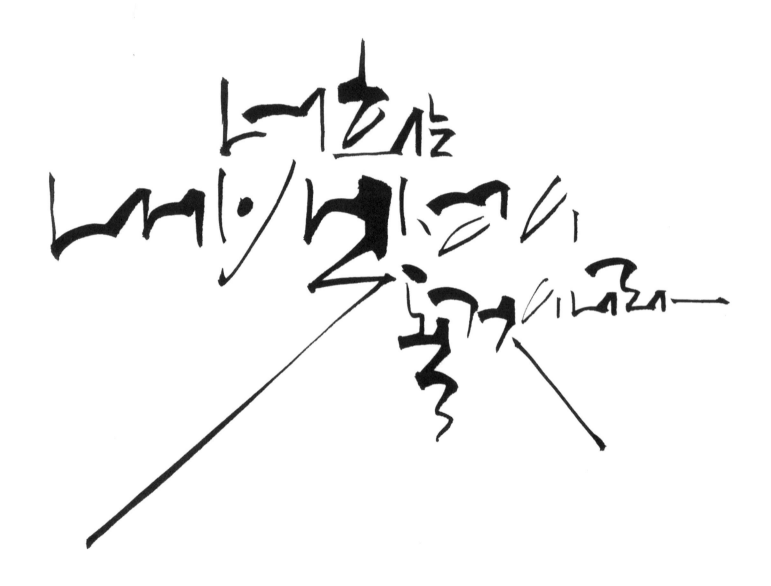

성경 말씀으로 따라 쓰는 청목캘리그라피 ❶
(창세기·출애굽기·레위기)

•
초판 1쇄 인쇄 2024년 01월 10일
•
글쓴이 김상돈
•
펴낸이 김왕기
편집부 원선화, 김한솔
디자인 푸른영토 디자인실
•
펴낸곳 **청목캘리그라피**
 주소 경기도 고양시 일산동구 장항동 865 코오롱레이크폴리스1차 A동 908호
 전화 (대표)031-925-2327, 070-7477-0386~9 · 팩스 | 031-925-2328
 등록번호 제2005-24호(2005년 4월 15일)
 홈페이지 www.blueterritory.com
 전자우편 book@blueterrntory.com
•
ISBN 979-11-98564-5-5 13650
ⓒ김상돈, 2024